中國篆刻名品 [十七]

吴昌碩篆刻名品

上海書畫出版社

《中國篆刻名品》編委會

主編

　王立翔

編委（按姓氏筆畫爲序）

　王立翔　田程雨

　朱艷萍　李劍鋒

　陳家紅　張恒烟

　張怡忱　楊少鋒

本册釋文注釋

　田程雨　陳家紅

本册圖文審定

　朱艷萍　陳家紅

中國印章藝術歷史悠久。殷商時期，印章是權力象徵和交往憑信。雖然印章的產生與實用密不可分，但在不同時期的文字演進與審美意趣影響下，形成了一系列不同風格。至秦漢，印章藝術達到了標高後代的高峰。六朝以降，鑒藏印開始在書畫上大量使用，這不僅促使印章與書畫結緣，更讓印章邁向純藝術天地。宋元時期，書畫家開始涉足印章領域，不僅在創作上與印工合作，而且將印章與書畫創作融合，共同構築起嶄新的藝術境界。由於文人將印章引入書畫，並不斷注入更多藝術元素，至元代始印章逐漸演化爲一門自覺的文人藝術——篆刻藝術。元代不僅確立了『印宗秦漢』的篆刻審美觀念，更出現了集自寫自刻于一身的文人篆刻家。在明清文人篆刻家的努力下，篆刻藝術不斷在印材工具、技法形式、創作思想、藝術理論等方面得到豐富和完善，至此印人輩出，流派變換，風格絢爛，蔚然成風。明清作爲文人篆刻藝術的高峰期，與秦漢時期的璽印藝術并稱爲印章史上的『雙峰』。

記錄印章的印譜或起源于唐宋時期。最初的印譜有記錄史料和研考典章的功用。進入文人篆刻時代，篆刻家所輯印譜則以鑒賞臨習、傳播名聲爲目的。印譜雖然是篆刻藝術的重要載體，但其承載的內涵和生發的價值則遠不止此。印譜所呈現的不僅僅是個人乃至時代的審美趣味、師承關係與傳統淵源，更體現着藝術與社會的文化思潮。以出版的視角觀之，印譜亦是化身千萬的藝術寶庫。

《中國篆刻名品》是我社『名品系列』的組成部分。此前出版的《中國碑帖名品》《中國繪畫名品》已爲讀者觀照中國書畫構建了宏大體系。作爲中國傳統藝術中『書畫印』不可分割的一部分，《中國篆刻名品》也將爲讀者系統呈現篆刻藝術的源流變遷。

《中國篆刻名品》上起戰國璽印，下訖當代名家篆刻，共收印人近二百位，計二十四冊。與前二種『名品』一樣，《中國篆刻名品》也努力突破陳軌，致力開創一些新範式，以滿足當今讀者學習與鑒賞之需。如印作的甄選，以觀照經典與別裁生趣相濟；印蜕的刊印，均高清掃描自原鈐優品印譜，并呈現一些印章的典型材質和形制；每方印均標注釋文，且對其中所涉歷史人物與詩文典故加以注解，透視出篆刻藝術深厚的歷史文化信息；各冊書後附有名家品評，在注重欣賞的同時，幫助讀者瞭解藝術傳承源流。叢書編排體例分爲兩種：歷代官私璽印以印文字數爲序，文人流派篆刻先按作者生卒年排序，再以印作邊款紀年時間編排，時間不明者依次按照姓名印、齋號印、收藏印、閑章的順序編定，姓名印按照先自用印再他人用印的順序編排，以期展示篆刻名家的風格流變。

《中國篆刻名品》以利學習、創作和藝術史觀照爲編輯宗旨，努力做優品質，望篆刻學研究者能藉此探索到登堂入室之門。

一

簡介

吳昌碩（一八四四—一九二七），本名俊卿，號缶廬，浙江安吉人。

吳昌碩在詩書畫印方面皆超絕古今，其書以《石鼓文》爲最，其篆初學浙派，後受鄧石如、吳讓之、趙之謙的啓發，進而直溯秦漢。秦漢璽印之外，他更將藝術創作的觸手伸向金文、碑刻、陶文、封泥等，加之鈍刀力就，把書法中的圓熟精悍、剛柔并濟、醇雅古樸等特點運用到刻印中去，使刻印的刀法、篆法、章法均與衆不同，從而開啓了篆刻的新境界。

吳昌碩篆刻字法在秦漢印的基礎上，將其書法的石鼓文筆法摻入其中，完善了鄧石如『印從書出』的篆刻理論，又取法封泥的虛實效果，強調印章邊欄的上下左右虛實對比，刀法在吳讓之、錢松基礎上加以創新，在衝削基礎上加以鈍刀硬入，配合其獨有的印章殘破手段，作品呈現出蒼茫渾厚的效果。

吳氏自言『不究派別，不計工拙，略知其趣，稍窺其變』，但其影響幾乎籠罩了整個清末、民國的印壇，即就當代亦無人能及。

誠如沙孟海所言，『擺脱了尋行數墨的舊藩籬，創造了高渾蒼勁的新風格，把六百年來的印學推向到一個新的高峰』。

本書印蜕選自《晚清四大家印譜》《豫堂藏印乙集》《缶廬印存》等原鈐印譜，部分印章配以國内各大博物館藏原石照片。

二

和嶠：字長輿，河南西平人。魏晉時期名士。

杜預：字元凱，陝西西安人。魏晉時期軍事家，爲西晉滅吳統帥之一，著有《春秋經傳集解》。

茶村：顧潞，字子衡，號茶村，江苏蘇州人。清代畫家，屠倬孫女婿，擅畫山水，與吳大澂、吳昌碩、楊峴過從甚密。

和嶠有錢癖，杜預有《左傳》癖，非余斯焉癖斯。甲戌二月，昌石道人。

甲戌夏日仿漢，信手拈來，工拙不計，未免方家莞爾。吳俊

癖斯

和嶠有錢癖，杜預有《左傳》癖，非余斯焉癖斯。甲戌二月，昌石道人。

井公

甲戌夏日仿漢，信手拈來，工拙不計，未免方家莞爾。吳俊

武陵人

茶村仁兄有道正之。甲戌七月，吳俊并記。

茶村仁兄有道正之。甲戌七月，吳俊并記。

道在瓦甓

舊藏漢晉磚甚多，性所好也。爰取《莊子》語摹印。丙子二月，倉碩記。

舊藏漢晉磚甚多，性所好也。爰取《莊子》語摹印。丙子二月，倉碩記。

一

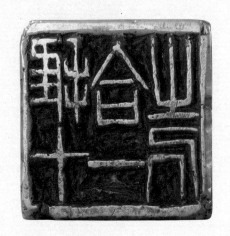

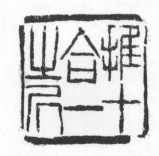

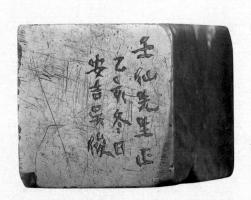

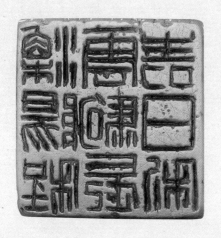

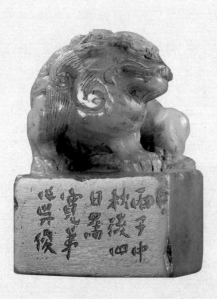

程雲駒：字季良，子寬，號杰之，江蘇溧陽人。

溧陽程雲駒長壽日利

丙子中秋後四日，為寬弟作。吳俊。

子寬

光緒二年七月廿有四日，爲子寬道兄

刻。安吉吳俊并記。

子靜

倉石道人。

俊卿之印·倉碩

丁丑九月刻面面印，以便行篋攜帶。

缶記。

此擬穿帶印。昌碩

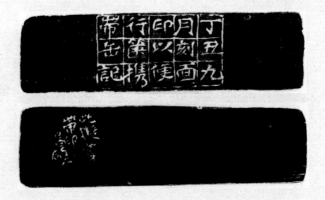

缶廬・蕪青亭長飯青蕪室主人

余既闢蕪圃，又縛草亭為延眺處。每
當霜落風高，萬象森露，與松柏同青者，
惟此蕪耳。己卯冬，倉碩刻于樸巢。
昔余避難山中，欲〔求〕草根樹皮代
糧而不可得。同谷長鑱之嘆，無以過之。
以三字名吾室，亦痛定思痛之意。倉碩。
『草』上奪『求』字。

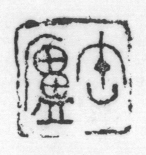

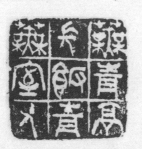

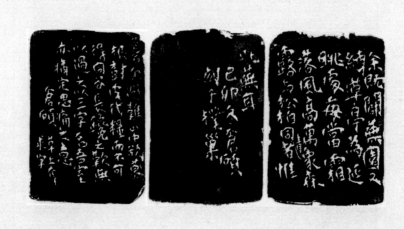

一狐之白
一狐之白。己卯春日，倉石道人作于
茗上。

鐵函山館
得楊大瓢書「鐵函」二字，縣之旅館，
因鑿此石。庚辰二月，倉碩。昌石。

美意延年
得衆動天，美意延年。庚辰二月，刻
于蕉園。昌石。

愛己之鈎
不愛江海之珠，而愛己之鈎。庚辰五月，
倉碩。

楊大瓢：楊賓，字可師，號
大瓢、耕夫，浙江紹興人，
清代書法家、學者，著有《大
瓢偶筆》。

美意延年：語出《荀子·致士》。

「不愛江海之珠」句：語出西
漢劉安《淮南子·說山訓》。

安吉巨吳俊章

京口月明船不謹，大江東去天無涯。
便須掛席窮滄海，擊楫和以銅琵琶。
庚辰作于京口，倉碩。
三百里程爭一日，望亭亭野接丹陽。
雲沉水國天何遠，秋入蘆花氣乍涼。
失路幾驚窮鳥嘆，踏車休笑老牛僵。
河魚香稻紛紛飽，輸爾南歸雁數行。
丹陽道中。竹裏西風搜破屋，無眠定
坐鐙前卜。誰家馬磨聲隆隆，大兒小
兒俱睡熟。　寄內。十月十五日還吳下，
又刻。

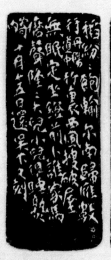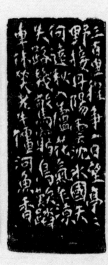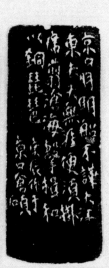

陶堂

辛巳暮春，刻于雨罍軒。蒼石。

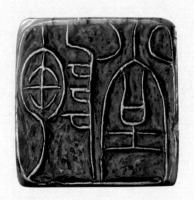

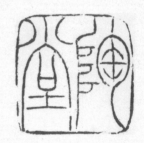

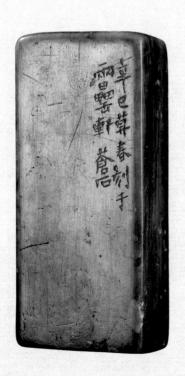

八

穀羊：吳穀祥，原名祥，字秋農，號瓶山畫隱、秋圃老農，浙江嘉興人。清代畫家，山水遠宗文、沈，近法戴熙，亦善花卉、仕女，用筆蒼勁，設色清麗。

俊卿印信
庚辰九秋，刻于雨暈軒。昌石。

遲鴻軒主
光緒七年八月既望。蒼石。

穀羊書畫
辛巳十月四日，為秋農老友破斧鐙下。吳俊。

染于倉
墨子見染絲者而嘆曰：「染于蒼則蒼，染于黃則黃。」壬午五月，倉碩。

重閬天游
光緒七年秋，吳俊

抱員天
頤民生，背方州，抱員天。壬午夏，倉碩。

缶廬主
余得一瓦缶，乃三代物，古樸可愛，以名其廬。壬午夏，倉碩。

「抱員天」句：語出《文子·精誠》。

雲壺：顧澐，字若波，號雲壺、壺隱，江蘇蘇州人。清代畫家，工山水，清麗疏古，得四王、吳、惲諸家之長。

十水五石

雲壺爲人爾雅沉靜，畫亦如之，不苟爲人作。去冬爲予寫《吳村圖》，今夏復臨董文敏冊頁見贈，一水一石皆勃勃有生氣。古人云「十日畫水，五日畫石」。唯雲壺足以當之。屬刻此石，摘四字奉教。光緒壬午七月十六日雨窗，吳俊記。

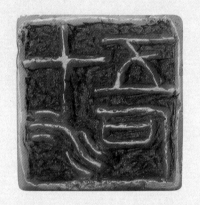

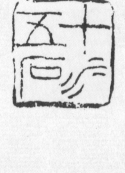

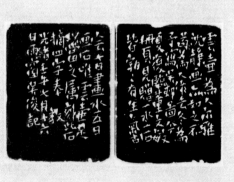

一一

歸仁里民

歸仁，吾鄲吳村里名，亦里仁爲美之意。壬午冬，昌石記。

能亦醜

能亦醜，見《荀子》。缶道人刻，時壬午。

其安易持

其安易持，其未兆易謀。壬午十二月，倉碩。

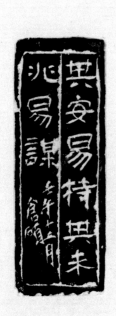

『里仁爲美』句：語出《論語·里仁》。

『其安易持』句：語出《道德經》。

「以仁心說」句：語出《荀子·正名》。

石墨：施為，字石墨、振甫，浙江湖州人。清代書法家，善書古籀文，工詩，兼工篆刻，師法秦、漢，不輕示人。

學心聽

以仁心說，以學心聽，以公心辨。癸未長夏，倉碩。

石墨

倉石為石墨作，時癸未七月。

楓窗

癸未立秋日，吳俊仿古。

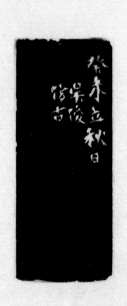

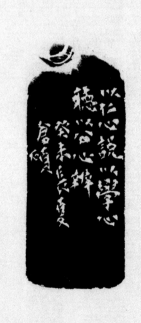

湖州安吉縣門與白雲齊

唐周樸題安吉董嶺水詩起句，下接「禹力不到處，河聲流向西」十字。此等筆力，所謂著墨在無字處。每用此印，輒陟遐想。癸未三月，倉碩記于析津。

年開八十
癸未十二月，倉石。

苦鐵
苦鐵，良鐵也。《周禮·典絲》：「則受良功而藏之」鄭云：「良當作苦，則苦亦良矣。」甲申春，昌石記。

『湖州安吉縣』句：唐周樸《董嶺水》：「湖州安吉縣，門與白雲齊。禹力不到處，河聲流向西。去衡山色遠，近水月光低。中有高人在，沙中曳杖藜。」

禪龕軒

得晉磚。雙行文曰：『元康三年六月
〔廿七日，孝子中郎〕陳鍾紀作。宜子
孫，位至高遷，累世萬年，相禪。』因
以名吾軒。甲申春，倉石記。『月』字
下奪『廿七日孝子中郎』。

吳俊長壽

點點雨飄莫，荒荒雲過山。媚人花蕩漾，
迷鬼竹斑斕。大道悲無仰，微官信有閒。
商量加舊學，何日子之還。寄友一首。
甲申春，苦鐵。

日利千金

甲申五月，倉石。

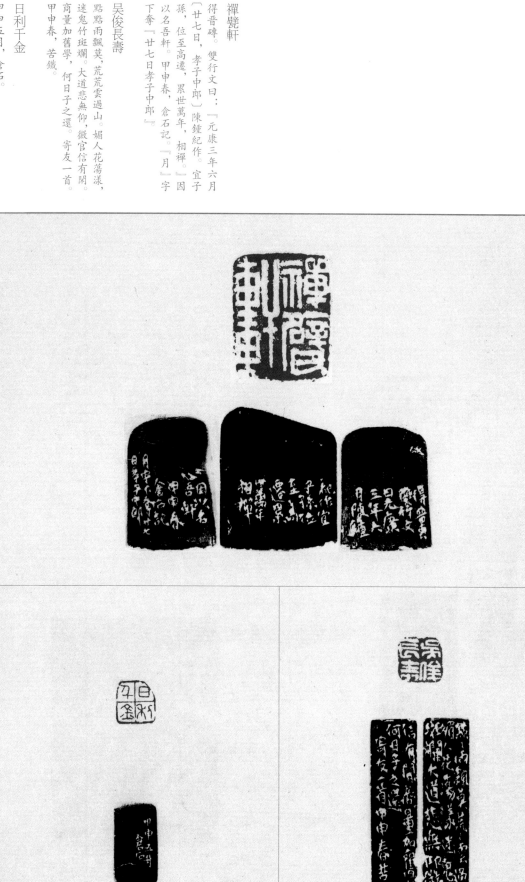

還硯堂

硯庭仁兄法家正篆。甲申寒食節，倉碩吳俊刻。

西泠字瓦

甲申小雪先五日，爲邑之司馬仿漢。時同客吳下，倉石吳俊記于柳巷之四間樓。

硯庭：潘志萬，字子俁，號碩庭、笏盦、召盦，齋號還硯堂，江蘇蘇州人。清代藏書家，潘介繁子，繼承藏書並全力守藏，著有《蘇州金石志》。

高邕：字邕之，號李盦、苦李、梅庵，浙江杭州人。近代書畫家、鑒藏家，書學李邕，畫宗八大、石濤。

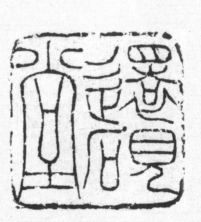

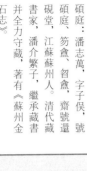

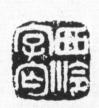

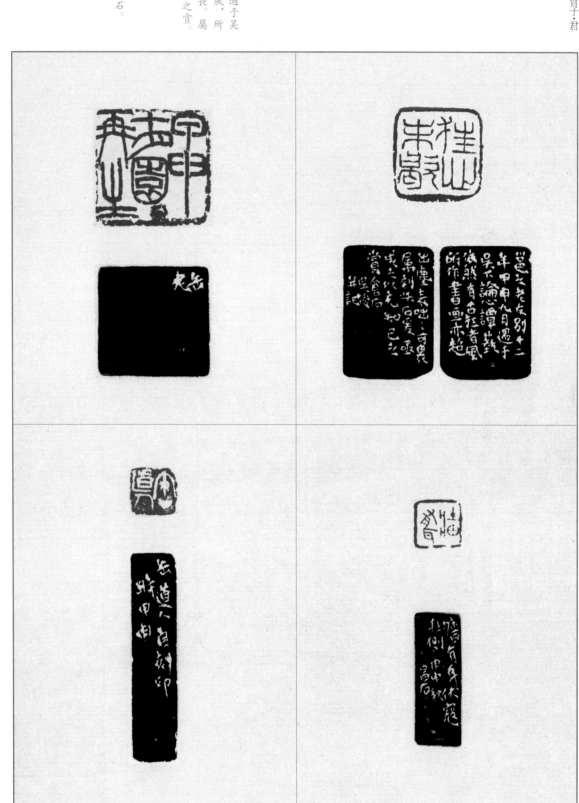

狂心未歇

邑之老友别十二年，甲申九月遇于吴下。論心譚藝，依然有古狂者風，所作書畫，亦超出塵表，咄咄可畏。屬刻此石，爰亟成之，以充知己之賞。倉石吴俊并記。

墙有耳

墙有耳，伏寇在側。甲申秋，昌石。

甲申十月園丁再生

缶老。

缶道人

缶道人自刻印，時甲申。

一七

沈伯雲：沈慶雲，字伯雲，
號松隱，浙江桐鄉人。清末
詩人、收藏家，與畫家吳滔
友善。

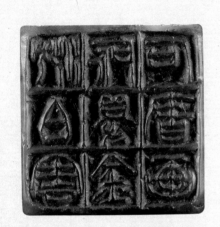

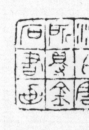

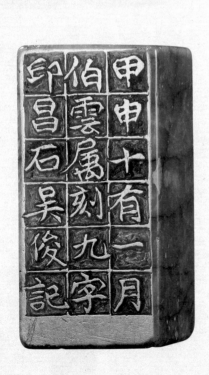

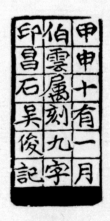

沈翰

四間樓高風泠泠，寒山鐘入煙冥冥。
城隅一塔聲孤秀，江上數峰排泉青。
酌酒自作東道主，臥游勝讀《南華經》。
日光晨氣蕩簷角，梅花樹樹開圍屏。
乙酉元宵，并刻《四間樓詩》以博沈
五先生一粲。昌石吳俊。

十畆園丁五湖印丐

飲灌園冰心不蕪，使刻印錢勝彼屠。
天地蘧廬，買酒相呼。大兒萬小兒壺。
甲申嘉平月，苦鐵名。

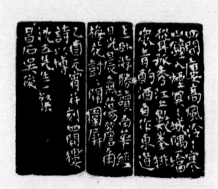

明道若昧

明道若昧，進道若退。甲申，倉碩吳
俊刻。

仁和高邕邑之
乙酉九月，吳俊。

苦鐵歡喜
乙酉十月廿九日，仲豫老友持贈此石，
即破斧鐙下。倉碩

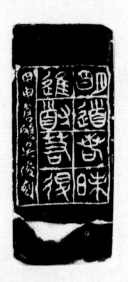

『明道若昧』句：語出《道
德經》。

缶廬

以缶為廬廬即缶，廬中歲月缶為壽。俯將持贈情獨厚，時維壬午四月九。雷文斑駁類蝌蚪，妙無文字鐫俗手。既虛其中守厥口，十石五石頗能受。興酣一擊洪鐘吼，廿年塵夢驚回首。出門四顧牛馬走，拔劍或似王郎偶。昨日龍湖今虎阜，豈不衷歸畏朋友。吾廬風雨漂搖久，暫頓家具從吾苟。質釵還釀三升酒，同我婦子奉我母。東家印出覆斗紐，西家器重提梁卣。考文作記定誰某，此缶不落周秦後。吾廬位置付箕帚，雖不求美亦不醜。君不見，江干茅屋杜陵叟。倉石。乙酉四月，并刻舊作。

季仙

乙酉五月，倉碩。

施酒

苦鐵為季仙刻。

苦鐵無恙

苦鐵無恙。乙酉重九，刻于滬。

隅積

安知廉恥隅積。乙酉，吳俊。

群衆未縣

功名未成，則群衆未縣也。光緒乙酉
十二月，吳俊。

季仙：施酒，字季仙，浙江湖州人。
吳昌碩妻，能詩書篆刻。

安知廉恥隅積：語出《荀子·榮辱》。

「功名未成」句：語出《荀子·富國》。

「古之真人」句：語出《莊子·大宗師》。

「莫窺形于生鐵」句：語出西漢劉安《淮南子·俶真訓》。

則貌之：語出《孟子·盡心下》。

吉石：金爾珍，字吉石，號少芝，浙江嘉興人。近代書畫家，書法鍾王，工刻印。

不雄成

光緒乙酉春，于吳下獲大青昌磚，撫此苦鐵。

古之真人，不逆寡，不雄成。乙酉十月，倉碩。

安吉甡吳俊章

苦鐵奇觚，乙酉刻。

窺生鐵

莫窺形于生鐵，而窺于明鏡，以暗其易也。乙酉十二月，倉碩。

則貌之

則貌之。丙戌八月秒，刻于缶廬。倉碩記。

庚子吉石

丙戌冬十一月，爲吉石先生刻于滬瀆。倉石吳俊。

馮文蔚

丁亥莫春，仿漢鑄印。倉碩吳俊。

吴育之印·半倉

當年舊物仍我家，青青者無黃鞠華，
屈彊亦有古梅樹，空山白雲撐槎枒，
東鄰種竹覆我牆，兄弟讀書就作房，
閉門屢月斷人迹，莓苔一徑通秋光，
荒鶴啼上蕪青亭，了無人在秋月明，
山城靜趣貌不得，除却天籟惟打更。
乙酉，岳道人。

吴毅羊印

秋農社長。丁亥長夏，倉石吴俊仿漢。

承潞之印

擬古封泥。丁亥七月，吴俊卿揮汗記。

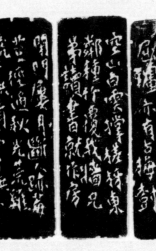

吴育：吴昌碩長子，乳名福兒，十六歲天折。

承潞：吴承潞，字廣庵，號慎思，浙江湖州人。蘇州聽楓園主人吴雲次子，著有《延陵故札》。

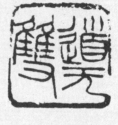

叔眉：金叔眉，浙江嘉興人。清代名士，家道富有，雅好書畫金石，與胡匊鄰、沈伯英爲莫逆之交。

徐士愷：字子靜，安徽池州人。清代收藏家，嗜金石，精鑒別，曾爲趙之謙輯《二金蝶堂印譜》

道無雙

道無雙，之三字見《韓非子》，伯雲仁兄屬，刻于吴下。昌石吴俊。

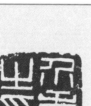

種竹淡吾慮，移居十月初。載天同俯仰，租地養扶疏。塵洗室生白，影寒風過虛。墻頭攬明月，高節欲師渠。種竹，伯雲老友又索刻近作。丁亥春，倉碩。

介壽之印

叔眉仁兄乞匊鄰老友刻扇骨贈余，此報之。光緒丁亥三月朔，倉碩吴俊。

徐士愷信印

戊子三月，吴俊。

徐士愷信印

二五

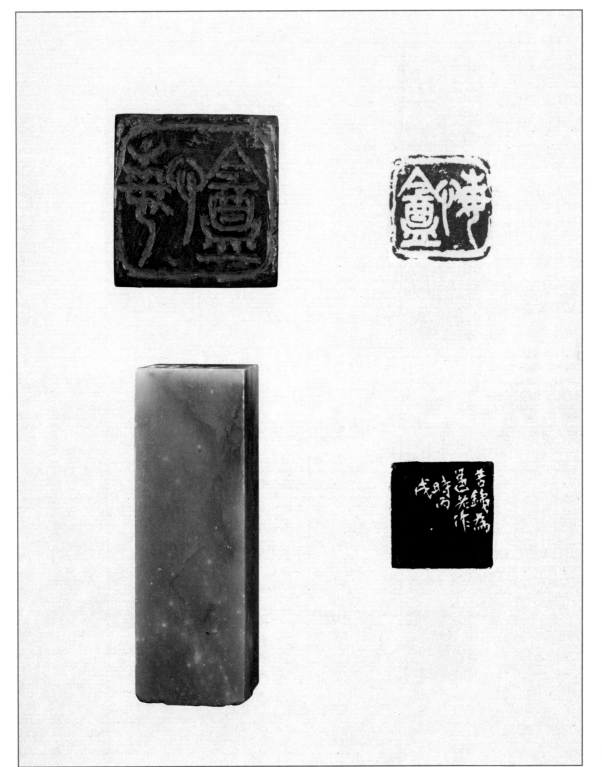

廉夫：陸恢，原名友恢，字廉夫，號狷叟、狷盦、破佛盦主人，江蘇蘇州人。近代書畫家，畫山水人物、花鳥果品，無一不能；書工漢隸，旁參魏晉六朝，遒勁而具有金石氣。

畫癖

廉夫仁兄索刻。時丁亥二月杪，倉碩病肺將差。

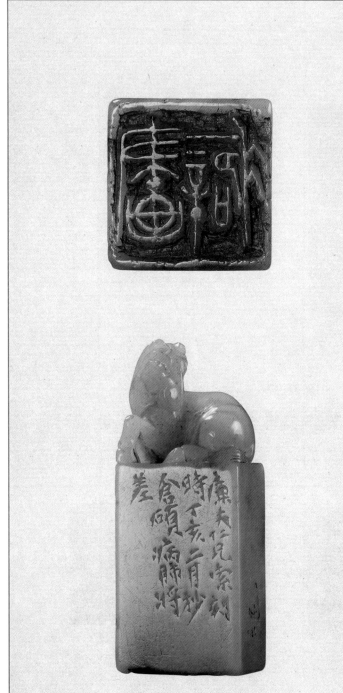

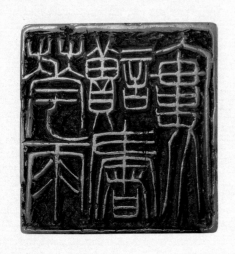

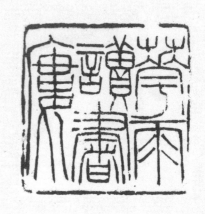

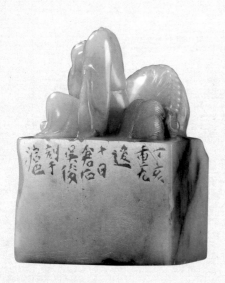

楊石頭：楊峴，字庸齋、見山，號季仇、藐翁，自署遲鴻殘叟，浙江湖州人。清代書法家、金石學家、詩人，著有《遲鴻軒集》。

楊石頭

庚辰夏五月，明州朱仁壽製。
庚辰冬日，吳俊卿仿漢。漢印『楊它』，
『楊』字从『易』。丁亥十一月，苦鐵記。

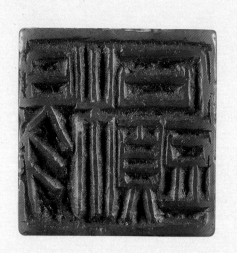

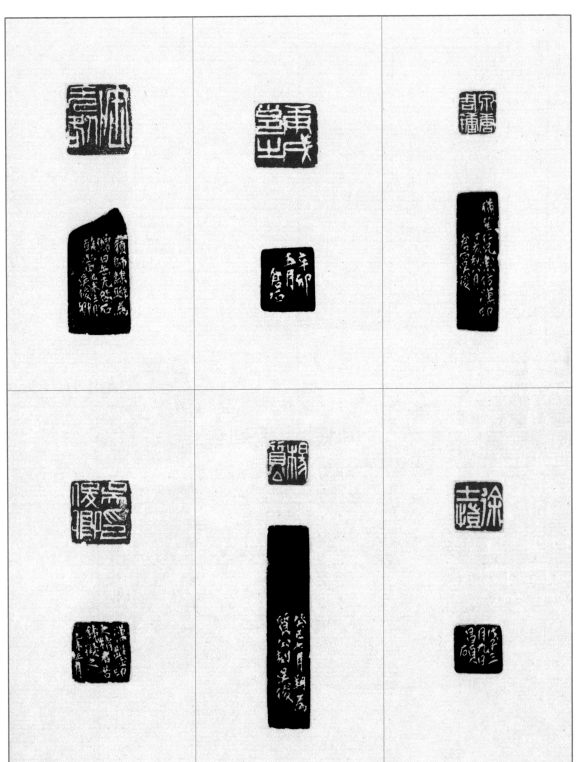

泉唐周鏽

備笙仁兄索，仿漢印。丁亥秋八月，
倉石吳俊。

徐士愷

戊子三月九日，昌碩。

庚戌邑之

辛卯五月，倉石。

楊質公

癸巳七月朔，為質公刻。吳俊。

缶無咎

蒦師隸聯為贈，曰：『缶無咎，石敢當』
乙未三月，吳俊卿。

吳俊卿印

漢鑿印之精者，苦鐵擬之。乙未正月。

周鏽：字備笙，號躍鶴，浙
江杭州人。清代畫家，山水
得四王神髓，書法得高邕傳
授，著有《心連華室詩稿》。

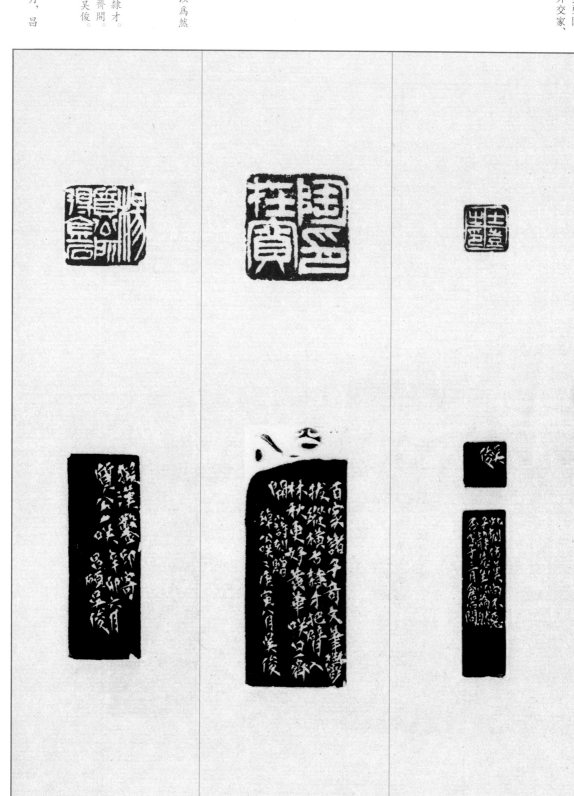

陶在寬：字七彪，號栗園，浙江紹興人。清末外交家、書法家，長于隸書。

士愷之印

此刻仿漢，尚不惡，子靜先生以爲然否？戊子三月，倉石問。吳俊。

陶在寬印

百家諸子奇文筆，鬱拔縱橫古隸才。把臂入林秋更好，黃華笑口一齊開。小詩刻贈緯公，笑笑。庚寅八月，吳俊。

楊質公所得金石

擬漢鑿印寄質公一笑。辛卯六月，昌碩吳俊。

三一

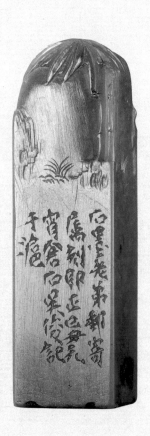
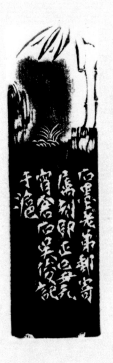

歸安施爲章

石墨老弟郵寄屬刻即正。己丑元宵，

倉石吳俊記于滬。

愙齋：吳大澂，初名大淳，字止敬、清卿，號恒軒、愙齋，江蘇蘇州人。清代學者、書畫家，善畫山水、花卉，精于篆書。著有《愙齋集古錄》。

寉閒
窳庵印。倉石刻，時戊子歲杪。

愙齋鑒藏書畫
庚寅秋，倉碩。

寅庸齋
壬辰元宵，小住遲鴻軒，刻此。俊卿記。

俊卿大利
野坫當門水，層陰背郭峰。臺冰狐聽老，兵氣雁知凶。嗷餅名何補，澆愁酒正濃。蒼涼娛薄醉，來倚兩三松。昌碩。
此刻流走自然，略似儀徵讓翁。甲午十月，記于榆關軍次，缶。

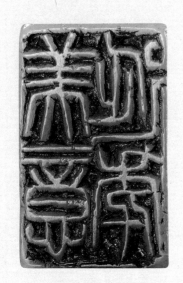

烏程蔣氏攖寧室藏

攖寧室藏古之印。　光緒癸巳秋八月，

昌碩。

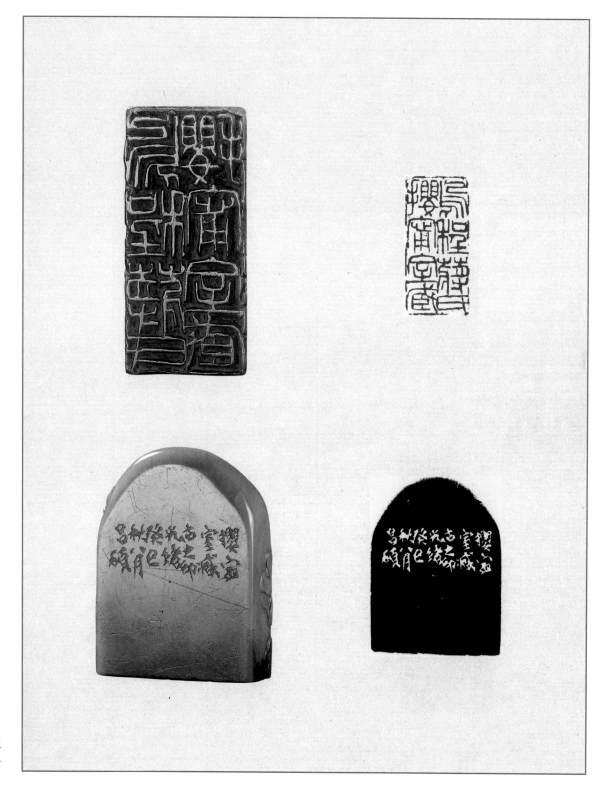

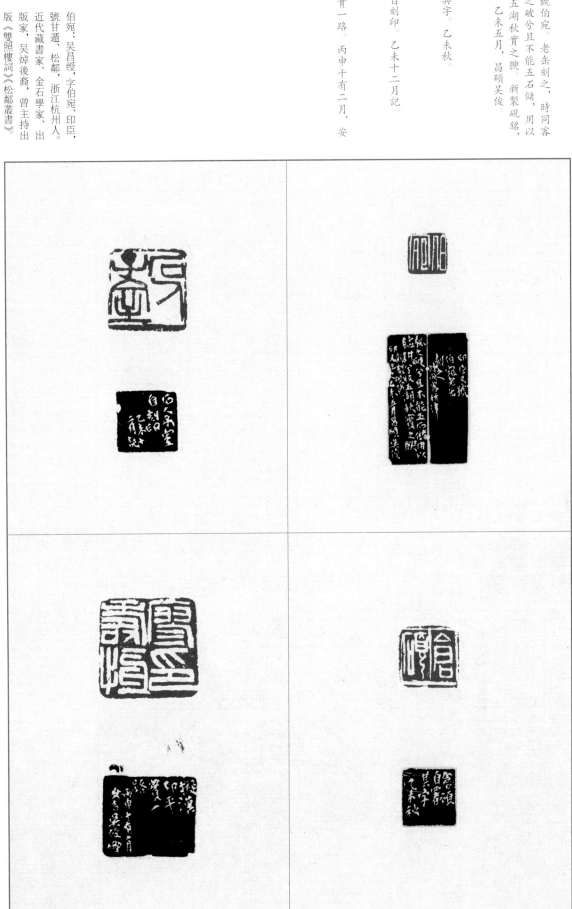

石人子室

倉碩
倉碩自署其字。乙未秋。

廖壽恒印
擬漢印平實一路。丙申十有二月，安
吉吳俊卿。

伯宛
印臣，又號伯宛。老缶刻之，時同客
析津。郑之破分且不能五石儲，用以
臨耕分收五湖秋實之脥。新製硯銘，
印兄正之。乙未五月，昌碩吳俊。

倉碩
石人子室自刻印。乙未十二月記。

伯宛：吳昌綬，字伯宛、印臣，
號甘遁、松鄰，浙江杭州人。
近代藏書家，金石學家，出
版家，吳焯後裔，曾主持出
版《雙照樓詞》《松鄰叢書》。

擬漢鑄印之流走者。丙申二月既望，

老缶。

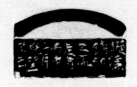

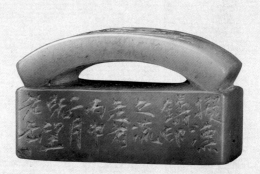

松管齋

苦鐵擬鈍丁。丙申六月十日揮汗。

吳俊之印

漢印之最精者，神雋味永。渾穆之趣，
有不可思議者，非工力深邃，未易摹
擬也。光緒丙申秋仲，苦鐵刻于蘇寓。

廖壽恒：字仲山，號抑齋，福建汀州人。清代官員，曾任侍讀學士，推動維新變法。

泰山殘石樓

邑之得明拓泰山廿九字，因即以名其樓，屬安吉吳俊卿刻之。時光緒丙申元宵。

漢王廣山印，山字裹接廣字，勢甚古，茲擬之。博邑老一笑，昌碩。

觀自得齋徐氏子靜珍藏印章

徐氏觀自得齋珍藏印。丁酉四月，吳俊卿。

侍兒南柔同賞

光緒丁酉刻于石人子室，目疾乍瘳，用刀殊弱。昌碩記。

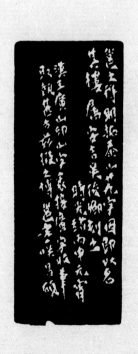

曾經貴池南山村劉氏聚學軒所藏

丁酉夏四月，為聚學軒主人刻，昌碩。

聚學軒主人：劉世珩，字葱石，號硯廬，齋號聚學軒，安徽貴池人。近代著名藏書家，一生刻書無數，以《聚學軒叢書》影響最大。

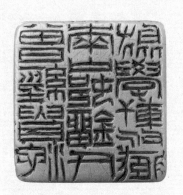
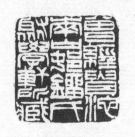
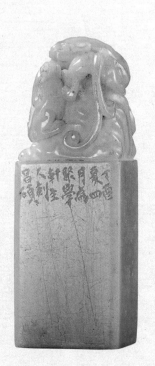

鶴道人：鄭文焯，字俊臣，號小坡、叔問、鶴道人，齋號大鶴山房、石芝西堪，遼寧鐵嶺人。清代著名詞人，詞作多表現對清王朝覆滅的悲痛，著有《大鶴山房全集》。

劉五

戊戌二月，老蒼。

壽瀣

戊戌九秋，為賓園主人刻。俊卿。

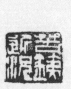

苦鐵近況

戊戌秋刻罷，賦《今我不樂》一首。老缶。

鶴道人年四十以後所作

戊戌十月，鶴道人以青田石之佳者索刻，亟成之。苦鐵。

園丁墨戲

老缶治石。光緒戊戌十一月、鑿于石

人子室

「今君審于聲」句：語出《戰
國策·魏策一》。

華屏周：華承彥，字屏周，
號屈齋，鬍子，齋號格屈軒，
天津人。近代商人，富藏書
且精于易學，著有《周易古
本》，與吳昌碩相交頗深。

莫枚：字梅臣、梅城、號宋叔，
貴州獨山人。清代書畫家，

石芝西堪讀碑記

老缶治石。戊戌十月。

龔于官

今君審于聲，臣恐君之聲于官也。己
亥三月三日，老缶。

吳昌石

天津華屏周贈此石，刻于格屈齋中。
光緒己亥，苦鐵。

獨山莫枚梅臣弟二

庚子五月，昌碩治石。

四三

一月安東令

舊黃河勢抱安東，古木寒潭萬影空。
卧榻冷縣高士雪，卷茅狂聽大王風。
詩來淮上秋山裏，人在天涯水氣中。
眼底石頭真可拜，儂容袍笏借南宮。
安東即目。己亥十有二月，老缶。 米
元章曾屬漣水軍

丁仁友
庚子六月八日，擬漢鑄印。昌碩。

藪石亭長
蘭皋主人所居多石。洞曰磚石。亭曰
椅石。園曰松石。因自號藪石亭長。
庚子十二月，缶廬。

丁仁友：後改名仁，字輔之，號鶴廬、守寒巢主，浙江杭州人。近代書畫家、篆刻家，嗜甲骨文，又喜篆刻，收藏西泠八家印作甚夥，擅畫花卉瓜果。

河間龐氏芝閣臨金藏

龐芝閣：龐澤鑾，字芝閣，
號薛齋，河北河間人。近代
收藏家，精金石碑版，所藏
精品極多，官江蘇候補道，
曾與黃賓虹等創建美術社團
「貞社」。

周甲：年滿六十歲。

橐筆：亦作「櫜筆」。古代書
史小吏，手持囊橐，簪筆于頭，
侍立于帝王大臣左右，以備
隨時記事，稱作持橐簪筆，
簡稱「橐筆」。語出東漢班固
《漢書·趙充國傳》。

芝閣觀察令刻
之致。甲辰四月維夏，昌碩。

老蒼

老蒼臂惹雖劇，刻罷自視，尚得遒勁
之致。辛丑秋七月。

周甲後書

橐筆江湖，亂塗亂抹，忽忽不知六十
年矣。老缶刻此，具有人書俱老之慨。
甲辰孟春之月。

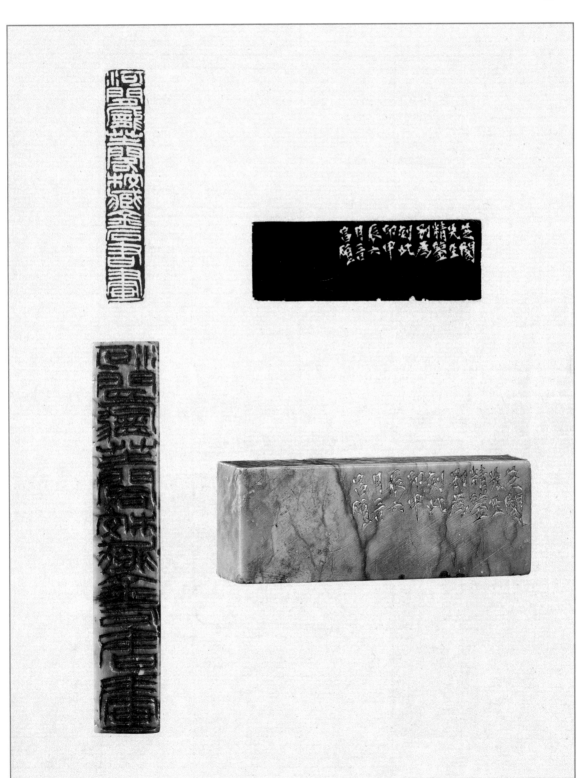

明月前身

己酉春仲，客吳下。老缶年六十有六。

元配章夫人夢中示形，刻此作造像觀。老缶記。

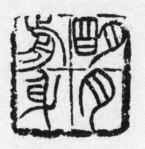

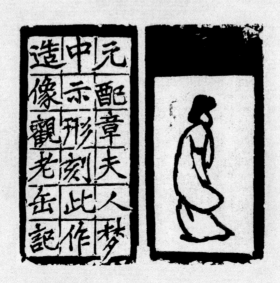

棄官先彭澤令五十日

官田種秫不足求，歸來三徑松鞠秋，
吾早有語謝肎郵。己酉初秋，老缶。

瑞澂長壽

恕齋中丞正刻。己酉六月，吳俊卿。
辛亥國變，徐君弨〔諃〕得此印于武昌，
余過漢泉，弨以余蓄青田石，持
以爲贈。既而吳君彥臣顧我寓齋，見之，
愛不忍釋，以他石易去，彥臣蓋裒藏
缶老之刻者也。庚寅秋日，弨庵社兄
得之，持以見視，悧如老友重逢。合
記因緣，刻于石側。王福庵時年七十
有一。第一行『弨』下敓『諃』字。

瑞澂：字莘儒，號心如，博爾濟
吉特氏，滿洲正黃旗。清末政治家，
大學士琦善之孫，末代湖廣總督。

徐弨諃：徐恕，原名急，字行可，
六一，號彊諃，湖北武漢人。近
現代学者，藏書家，精于金石、
目録之學。

吳彥臣：吳鈺，字彥臣，號辛廬，
齋號孤琴館，浙江吳興人。近代
畫家，爲上海書畫會主要成員，
工山水花鳥。

節庵：方約，又名文松，號節庵，
齋號唐經室，浙江永嘉人。近代
篆刻家，與從兄介堪、胞弟去疾
均爲西泠印社早期社員，曾創辦
宣和印社。

葛昌楹：字書徵，號竺年、晏廬，浙江平湖人。近現代藏書家、收藏家，好藏印，尤嗜明清名家印刻，曾與胡洤輯《明清名人刻印匯存》。

茸城：松江的別稱。

章次柯：章末，字次柯，上海人。近代學者，著有《柏鄉學案》。

古桃州

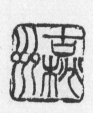

為故郭舊邑名。辛亥秋，缶。

葛昌楹印

漢印中平實一派，未易著手，甲寅五月，為書徵，老缶。

高邕之

己酉十一月廿九日，舟泊茸城。西關章次柯明經要游湛然庵，酒後有詩，附錄于此。『寒色一以碧，禪房寂寞游。野僧黃短短，晴磬古悠悠。道氣梅華下，萍根滄海頭。幾日為君留。』邑之老友笑笑。倉碩。

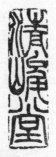

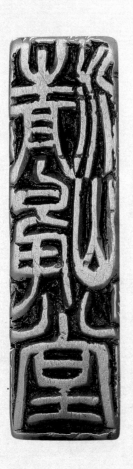

忽雷：我國古代的一種彈弦樂器，又稱胡琴、二弦，馬上彈奏，狀如琵琶，大小如尤克里里，盛行于唐代，後世鮮有記載。

雙忽雷閣內史書記童嬛柳嬿掌記

印信

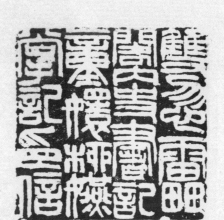

蕙石參議辟世海上，自號枕雷道士。蓋于京師得唐時大小忽雷，名其閣曰雙忽雷。二姬即以大雷、小雷呼之。焚香洗研，檢點經籍，有水繪園雙畫史風焉作此印，亦玉臺一段墨緣也。癸丑莫春之初，安吉吳昌碩記。

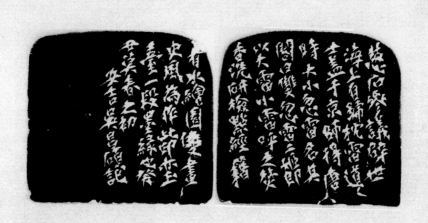

吴（押）·缶翁

癸丑元旦，刻二面印。老缶七十歲。卯。
二字神味渾穆，自視頗得漢碑額遺意
（工部）〔右丞〕詩云「七十老翁何所
求」，予年政七十，竊以翁稱之。人日
曉起又識。『右丞』誤刻『工部』，缶。

七十老翁何所求：
王維《夷門歌》。

人日：農曆正月初七。

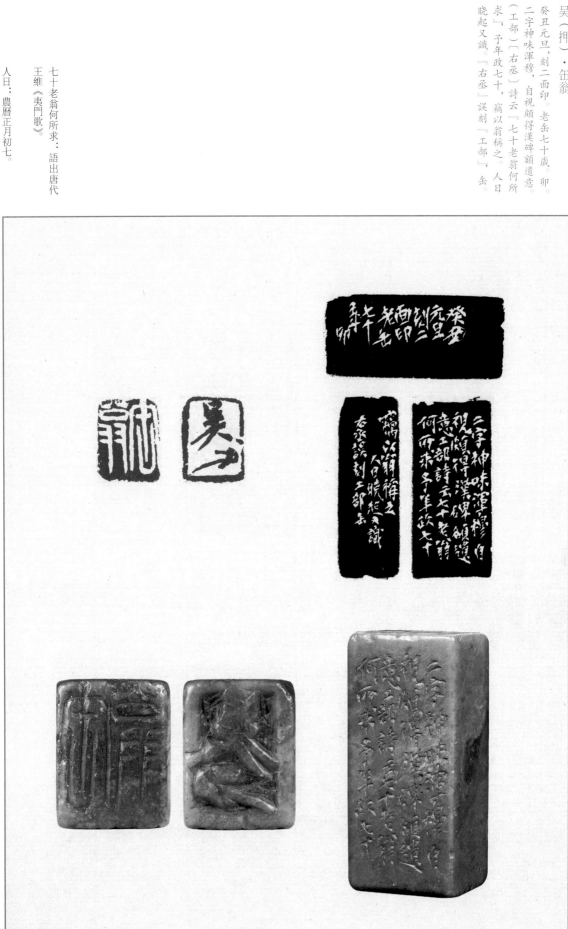

翁靈舒：翁卷，字靈舒，浙江溫州人。南宋詩人，與趙師秀、徐照、徐璣并稱『永嘉四靈』。

無鬚吳

翁靈舒，逃禪乎，我禪未逃鬚則無。咄咄留鬚表丈夫，無鬚吳，無鬚吳。癸丑秋，老缶自詒。時年政七十。

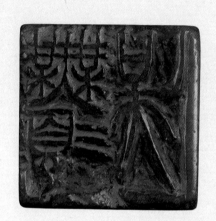

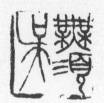

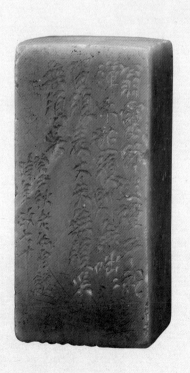

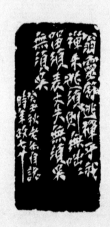

甲寅元宵後三日，春雨如注，悶坐斗室，爲祖芬先生仿漢私印。惜未得其渾厚之致。余不弄石已十餘稔，今治此，覺腕弱刀澀，力不能支。益信三日不彈手生荆棘，古人良不我欺也。安吉吳昌碩時年七十有一。

祖芬

甲寅上巳，錢邻老集香山九老于滬北徐氏園林，客居尚未以避地爲告。園中桃李爭艷，芳草成蹊，流連竟日，歸作此印。缶道人。

葛昌枌印

余不治石幾二十年，兹爲祖芬先生仿漢官印之平實者，自視鏡有古趣，然十指已痛如迸裂矣。甲寅三月望，吳昌碩時年七十有一。

葛祖芬：葛昌枌，字祖芬，號潛齋，浙江平湖人。近代藏書家，以愛日廬、傳樸堂藏書名于海内外，曾同兄葛昌楹共輯《傳樸堂藏印菁華》。

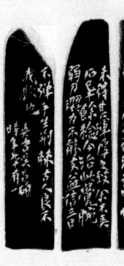

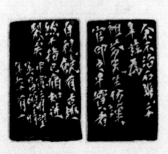

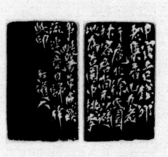

陳壽卿：陳介祺，字壽卿，號簠齋，山東濰坊人。清代金石學家，著有《十鐘山房印舉》。

葛書徵

方勁處而兼員轉，古封泥或見之，西泠一派實祖于此。茲擬其意，若能起丁、蔣而討論之，必曰吾道不孤。甲寅初春，書徵先生屬刻，即正之。昌碩時年七十有一。

晏廬

昨購一古鐵印，『董晏』二字，茲擬之，爲書徵三兄。甲寅十月，吳昌碩。

晏廬

『晏』字見陳壽卿收藏古瓦器。書徵三兄鑒。苦鐵。

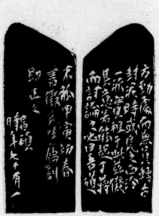

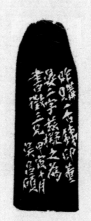

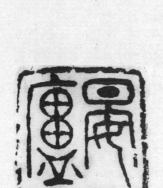

能事不受相促迫

摘（王輞川）〔杜少陵〕咏山水幛子句，為一亭老兄刻。時甲寅穀雨，昌碩年七十有一。『杜少陵』誤作『王輞川』。

能事不受相促迫：語出唐代杜甫《戲題王宰畫山水圖歌》。

一亭：王震，字一亭，號梅花館主、白龍山人，浙江湖州人。清末民國時期書畫家、實業家，繪畫師從任伯年，同吳昌碩友善。畫風闊筆寫意，筆墨酣暢。

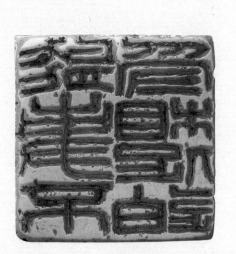

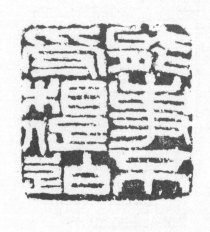

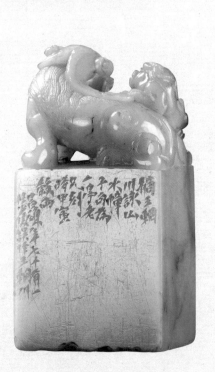

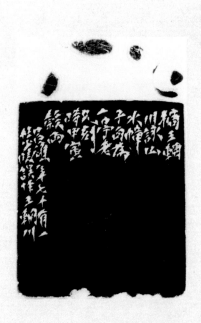

五六

人生只合駐湖州

甲寅四月維夏，白龍山人屬治石。時
梅雨初晴，精神爲之發越，七十一歲
缶翁記。

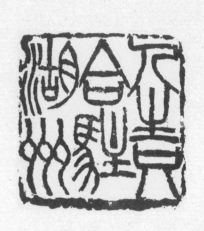

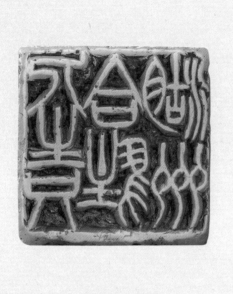

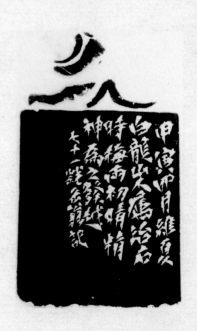

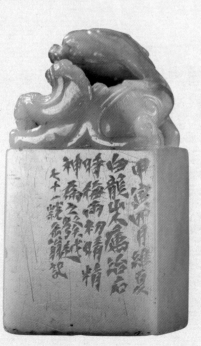

當湖葛楹書徵

書徵先生鑒家屬，擬漢印之精鑄者，平實一路，最易板滯。于板滯中求神意渾厚，予五十年前力尚能逮也。不意老朽作此，迴非平昔面目，其苟子所謂美不老耶？甲寅秋，老缶，時年七十一。

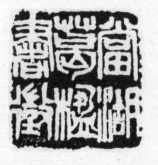

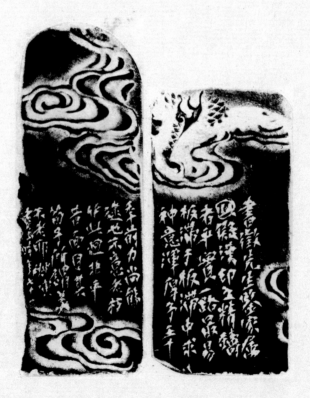

昏瞀：視覺模糊。

平湖葛昌枌之章

漢有鑄鑿各印，更有古拙而兼平實者。作是印，余年已七十有一。老眼昏瞀，信手成之。自視此中意味，介于鑄鑿之間，猶作畫者之兼工帶寫也。此非年少時銳意摹漢者所能臻此。甲寅七夕，吳昌碩。

葛氏祖芬

甲寅秋作，聋。

書徵

苦鐵為書徵三兄。甲寅冬仲。

五九

貴池劉世珩江寧傅春媄江寧傅春
姍宜春堂鑒賞

蕙石先生索刻。　乙卯夏日，老缶年
七十二。

傅春媄、傅春姍：傅春媄，
劉世珩元配夫人。傅春姍，
傅春媄之妹，後亦嫁劉世珩。

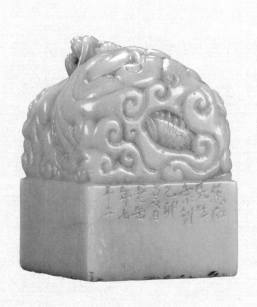

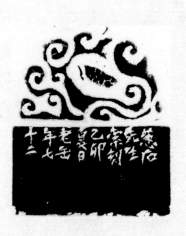

鲜鲜霜中鞠

一亭索刻昌黎句。乙卯秋，老缶年

七十有二。

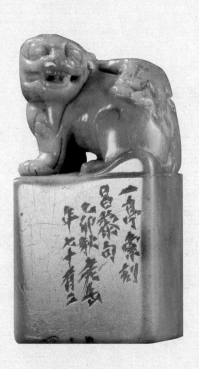

葛祖芬

老缶刻，爲祖芬仁兄正定。乙卯七月。

鑿窒楗納書

老缶製爲書徵。時丙〔辰〕秋杪。『丙』

下脱『辰』字。

聽有音之音者聾

葛枌

丁巳四月維夏，缶道人鑿于扈。

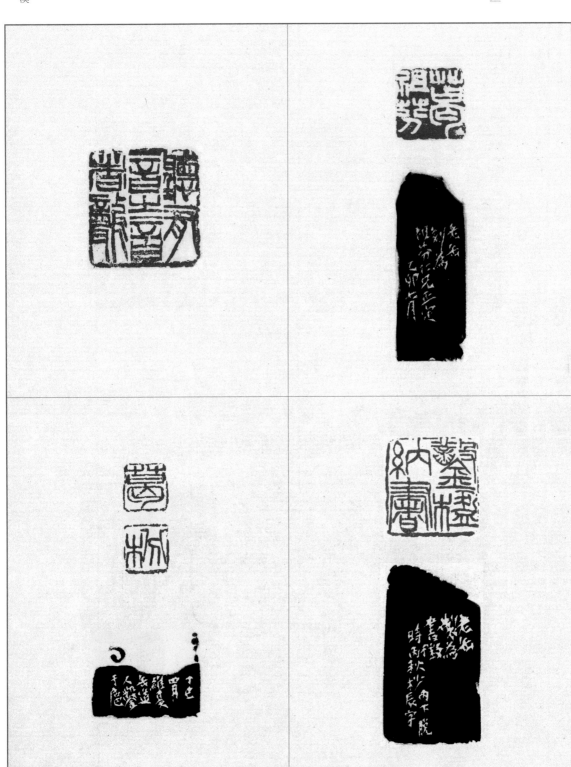

聽有音之音者聾：語出西漢

劉安《淮南子・説林訓》。

虞中皇

《急就篇》語。虞中即吴仲。乙卯冬，缶。

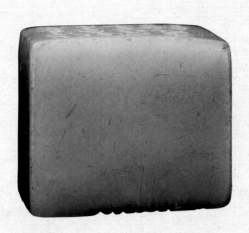

園菜果蓏助米糧

七字見《急就篇》。予居鄉時，嘗涉此

境。乙卯冬，齊年七十又二。

六四

寐叟：沈曾植，字子培，號寐
叟、之盦，浙江嘉興人。清末
著名學者，致力于遼金元三
史，對西北史地研究頗深。

葛楹審定

書徵鑒家屬刻。丁巳歲莫，
吳昌碩。

湖州安吉縣

兩字合文，古銅範中所習見者。苦鐵記。

海日樓

己未秋，為寐叟刻于海上。老缶年
七十六。

延恩堂三世藏書印記

乙盦先生正刻。七十六叟吳昌碩，時
己未冬仲。

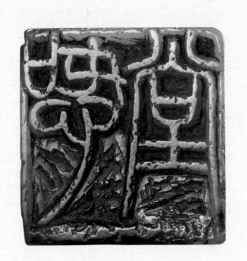
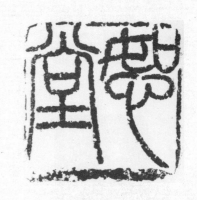

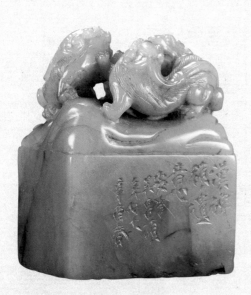

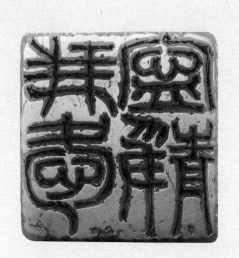

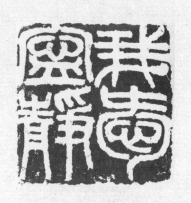

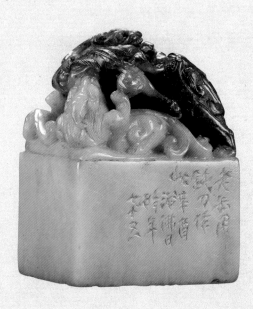

浴佛日：農曆四月八日，釋迦牟尼誕生日。

我愛靈靜

老缶用鈍刀作此。辛酉浴佛日，時年七十又八。

耦圃樂趣

耦圃主人屬，擬漢碑額遺意。壬戌春仲，
七十九叟吳昌碩

書徵

晏廬主人屬，苦鐵刻于扈。

俊卿

漢碑篆額古茂之氣如此。昌碩。

吴俊卿

此刻有心得處，惜不能起儀徵讓老觀之。苦鐵記。

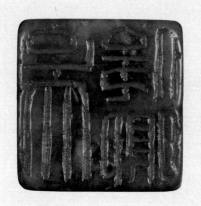

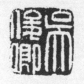

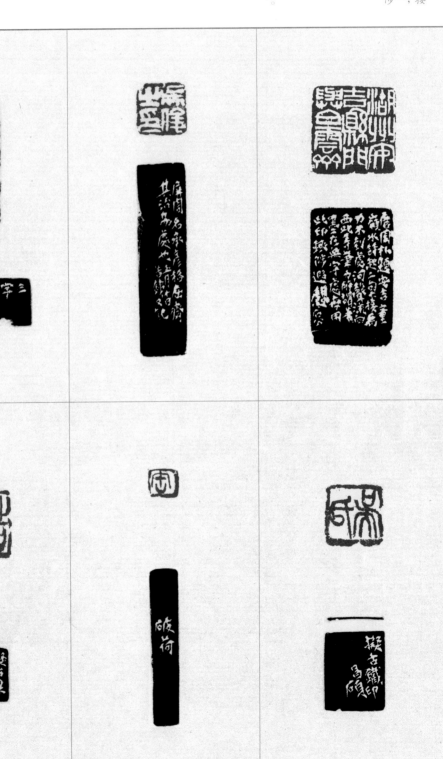

湖州安吉縣門與白雲齋

唐周樸題安吉董嶺水詩起二句，下接
『禹力不到處，河聲流向西』。此等筆力，
所謂著墨在無字處。每用此印，輒陟
遐想。石公。

吳氏

擬古鐵印。昌碩。

吳俊之印

屏周，名承彥，格屈齋其治《易》處也。
五月十日，苦鐵又記。

缶

破荷。

吳俊卿

三字有氣魄。苦鐵。

苦鐵

擬古泉字，而筆迹小變。缶。

吳俊唯印

唯，咻，咻也。咻諾，應對也。苦鐵。

吳俊

老蒼。

昌碩

缶道人。

倉石道人珍秘

吳倉石擬漢碑額篆。

苦鐵不朽

老蒼。

一月安東令

『一月』兩字合文，見殘瓦莠。滄石。

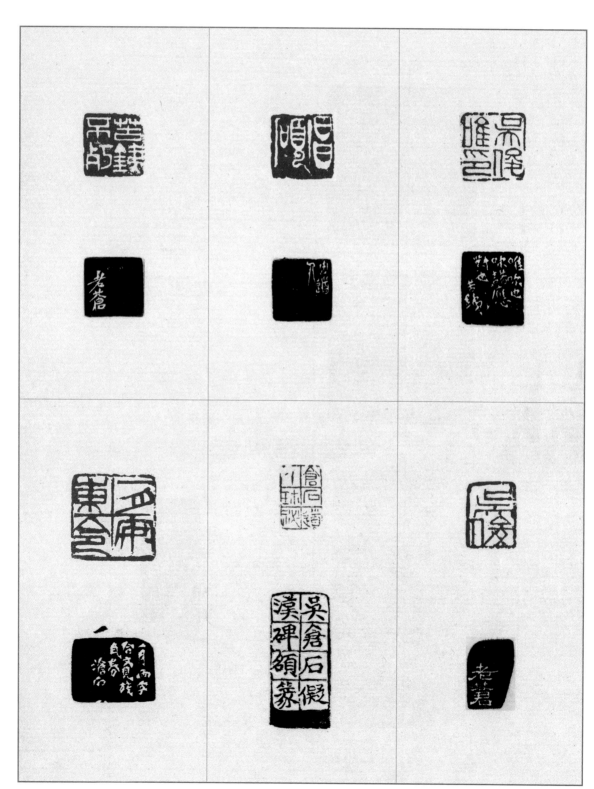

漢印渾古中得疏宕之意者。缶記。

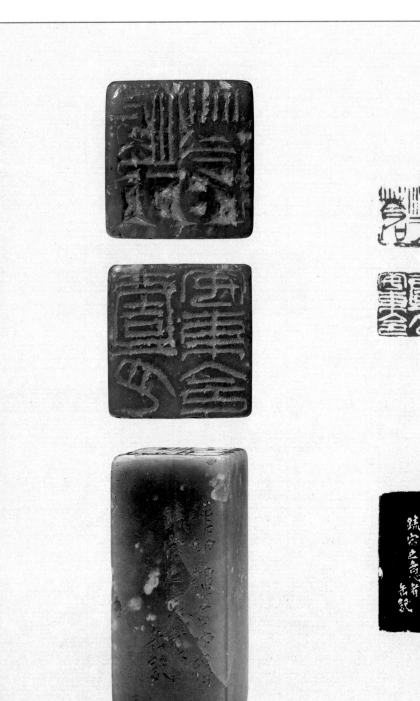

吳俊卿信印日利長壽

郭吴村掘隆得此石。老缶鈍刀刻之。

破荷亭

古鐵印高渾一路。阿倉。

道日昧，步日退。面無可觀，示人以背。

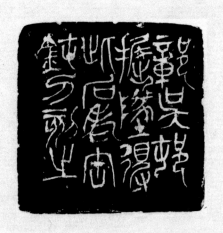

七四

樊家穀：一名樊穀，字稼田，
齋號學稼軒。近代書畫家、
篆刻家，刻印風格類吳讓之。
樊氏爲吳昌碩知交。

五湖印缶
五湖印缶。苦鐵自作。

顧潞之印·茶村
茶村大哥令刻，寄湘中。吳俊。

樊家穀印
吳大聲刻。

樊穀
老缶治石。

樊
苦鐵手製。

沈伯雲
昌石鑿于缶廬。

心夔：高心夔，原名夢漢，字伯足，號碧湄、陶堂、東蠡，江西九江人。清代官員，工詩文，善書、篆刻，著有《陶堂志微錄》。

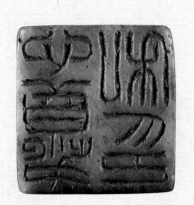

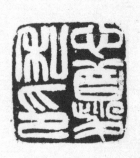

就里沈五

倉石刻于滬。

石芝供養

苦鐵

鄭文焯印

瘦碧閣主人屬。倉石。

龐芝閣審定

昌碩刻

世珩十年精力所聚

岳。

夢鳳柔翰

根石。

岳重作。

七七

臣珩爲劉氏
老缶。

劉世珩
吳昌石治石。

貴池學人
昌石治石。

貴池
俊卿。

葱石白箋
老缶。

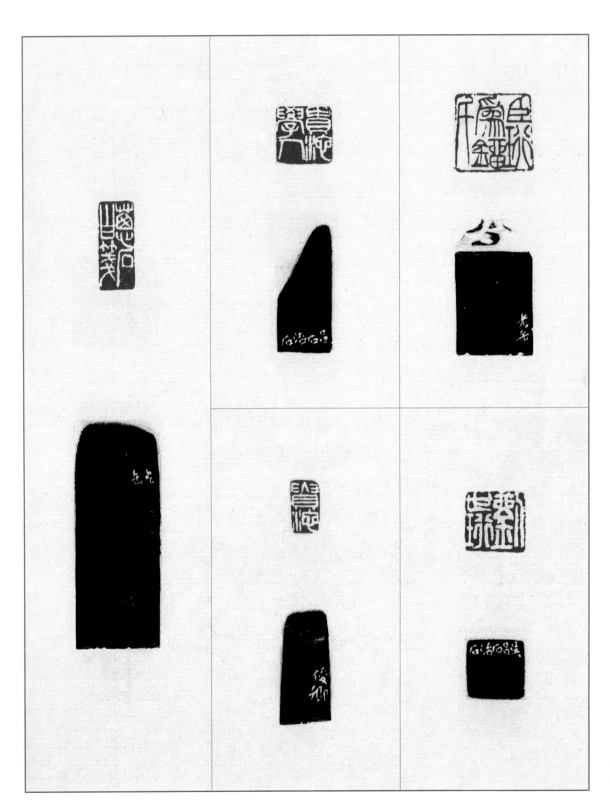

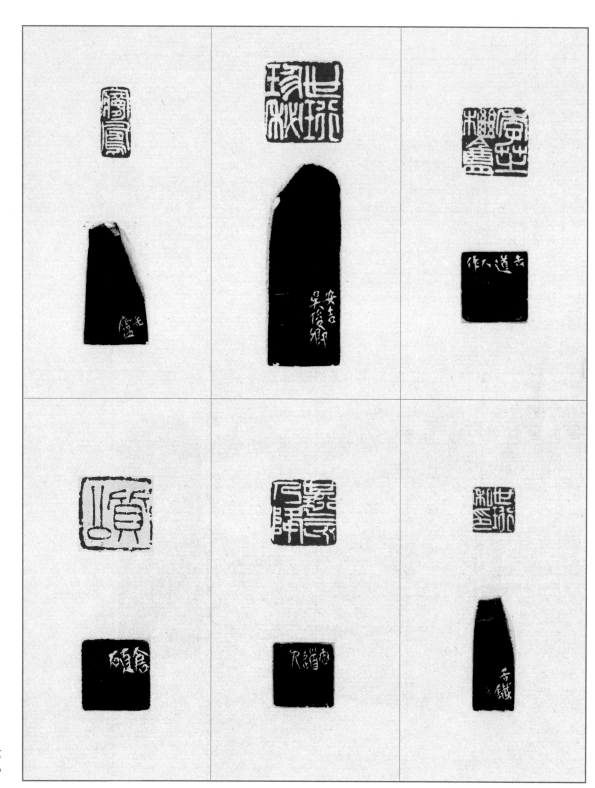

季芝檻盦
缶道人作。

世珩私印
苦鐵。

世珩珍秘
安吉吳俊卿。

世珩乙亥乃降
缶道人。

夢鳳
缶盧。

質公
倉碩。

蔭梧仁兄屬刻。老缶。

蔭梧：葛昌楣，字咏裴，號
蔭梧、雍吾，浙江平湖人。
近代書法家、篆刻家，工書法，
喜篆刻、愛鑒藏，爲南社社員，
著有《蘼蕪紀聞》等。

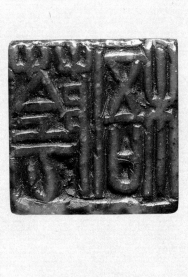

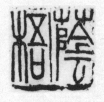

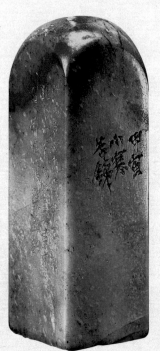

綽公

倉碩製。

德侯

吳俊。

書箴

擬碑頟篆。吳俊。

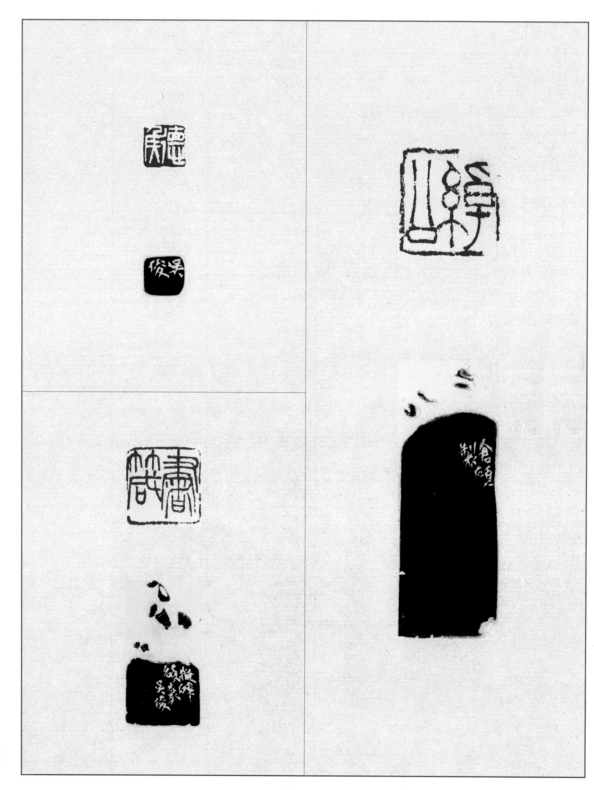

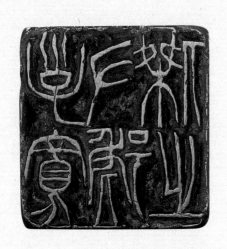

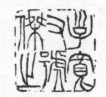

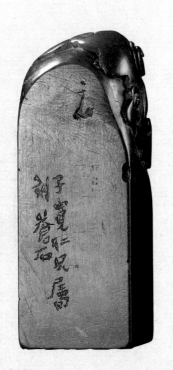

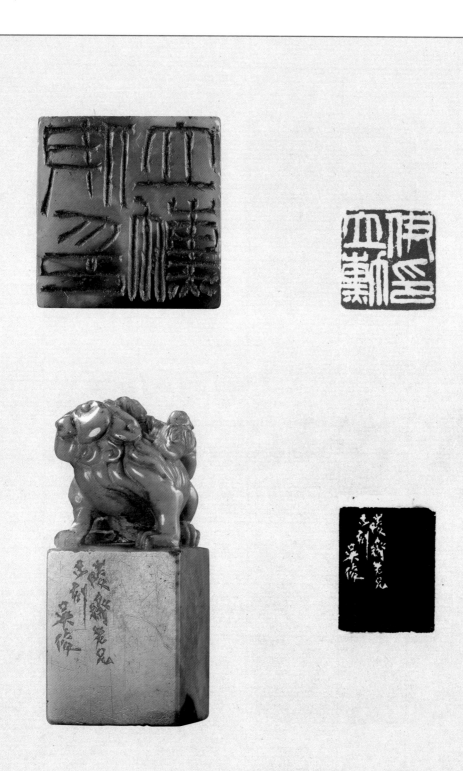

伊立勳印

峻齋老兄正刻。吳俊。

伊立勳：字熙績，號峻齋，福建寧化人。清末民國時期書法家，真草篆隸皆能，曾任無錫知縣。

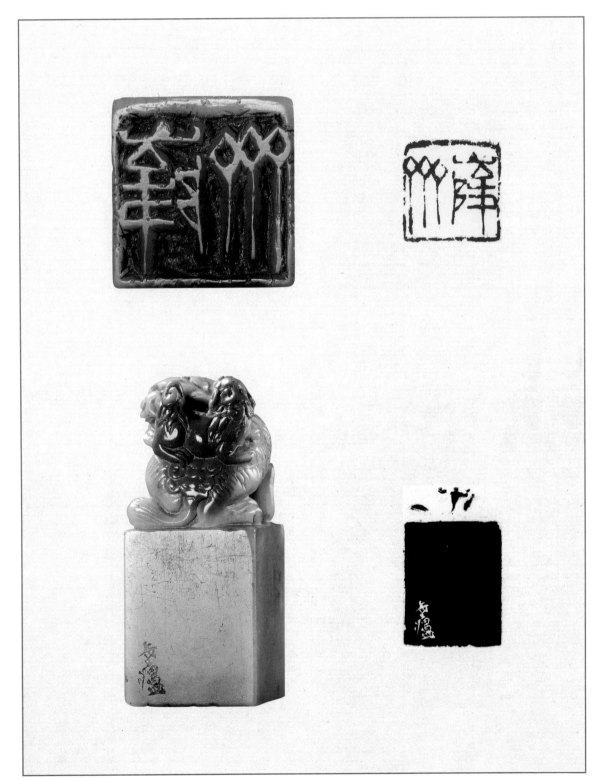

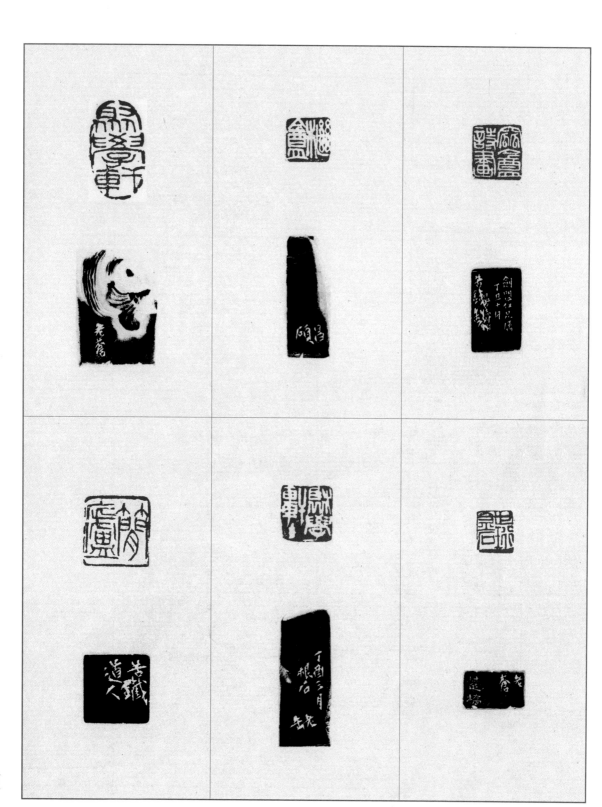

冪盦詩畫

劍盟仁兄屬。丁丑十月。

苦鐵製。

世珩金石

楚橋。

老蒼。

檻盦。

昌碩。

聚學軒主

丁酉三月，根石。

老缶。

聚學軒

老蒼。

簡廬

苦鐵道人。

石人子室
　如南山壽。
石人子室。缶刻。

樾蔭廬
　老缶刻。
雍睦堂
　老缶。

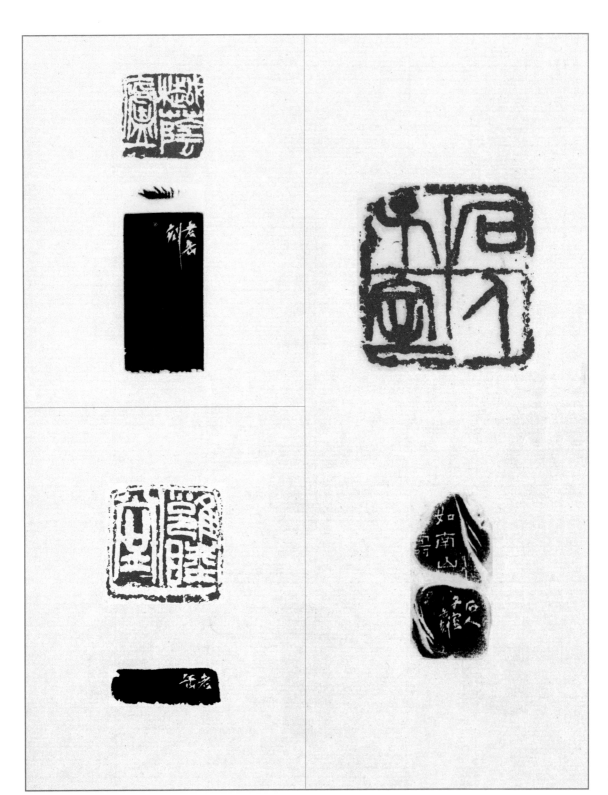

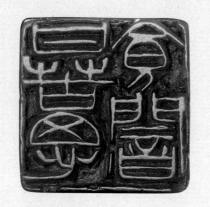

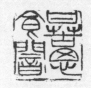

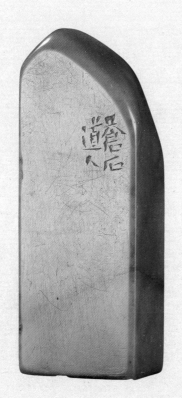

缶廬堂

苦鐵。

世珩審定

老缶。

徐子靜眻觀

缶道人篆。

徐士愷過眼

倉碩。

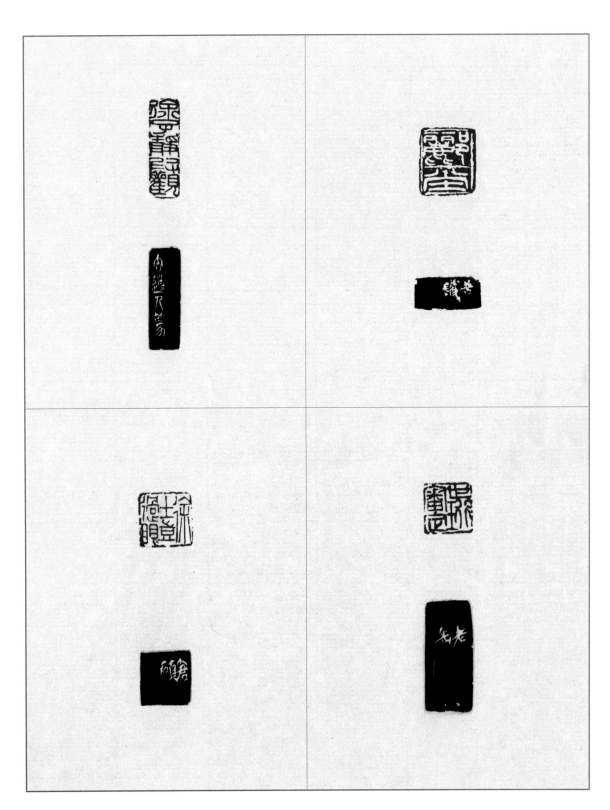

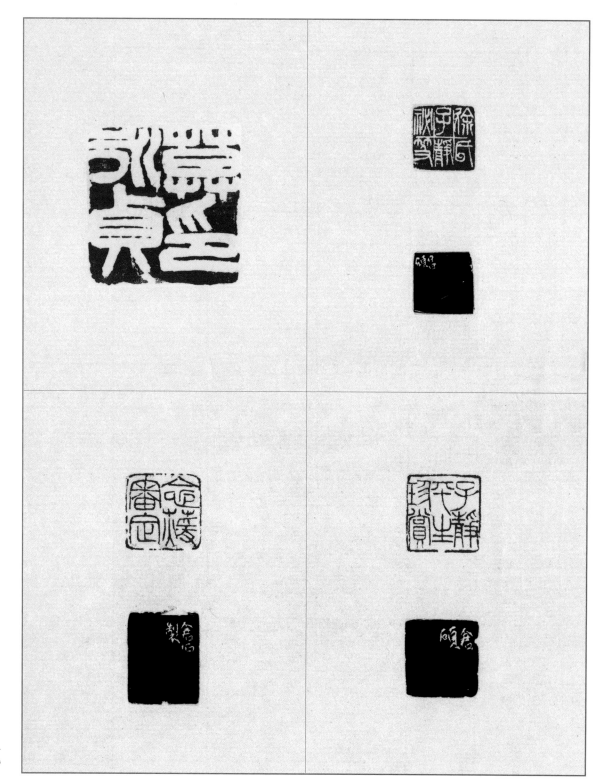

徐氏子静秘笈
昌硕。

子静平生珍賞
倉碩。

莫永貞印

念廎審定
念廎審定
倉石製。

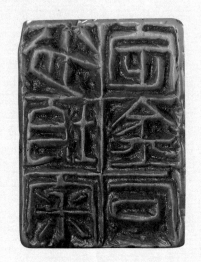

莫鐵

解九牛，而刀可以莫鐵。莫猶削也。

老缶。

無量壽佛。吳育敬刻。

老復丁

安吉吳俊刻于吳下寓廬。

恨二王無臣法

缶廬製。

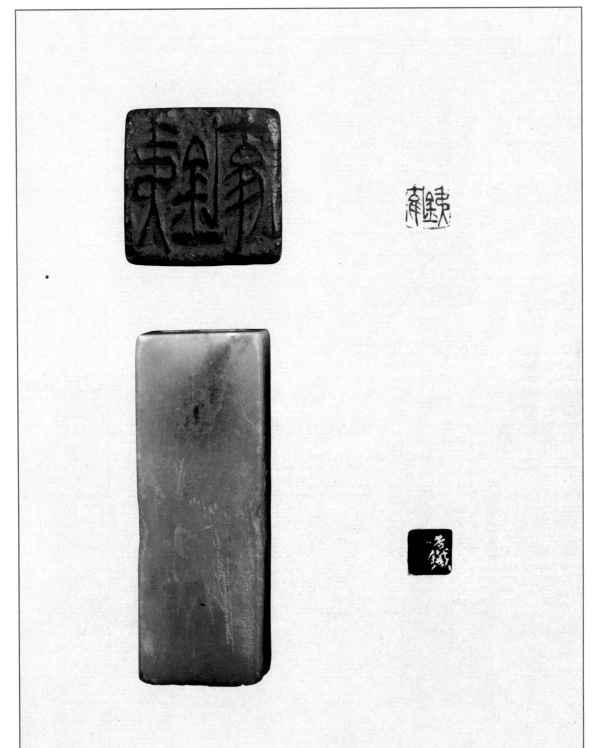

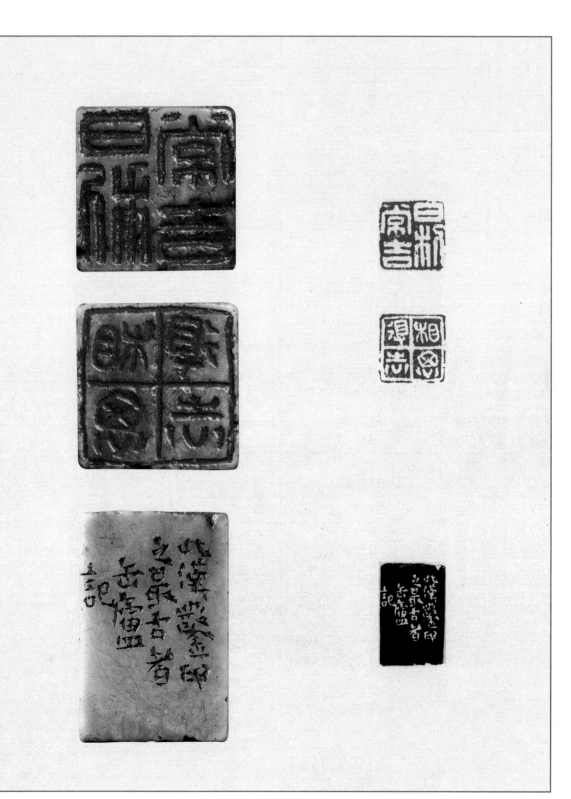

『萬物負陰而抱陽』句：語出
《道德經》。

瘦綠：吳山，字瘦綠、叟樂，
號鐵隱、十二峰人，浙江湖
州人。清代篆刻家，曾向陳
鴻壽等人學習，出入秦漢，
頗得古雅之趣，著有《秋綠
吟館印匯》。

抱陽

萬物負陰而抱陽，沖氣以爲和。苦鐵。

係臂琅玕虎魄龍

係臂琅玕虎魄龍《急就篇》語。倉碩。

木鷄

周宣王養鬥鷄，十日又問。曰：『幾矣
鷄雖有鳴者，已無變矣，望之如木鷄
矣。』缶道人吳俊。

我佛

天下傷心男子
吾師瘦綠吳先生常用此印，未知何所
本，邑之老友知之否？倉石問。

稽式

稽式，見《老子》。倉碩。

老缶。

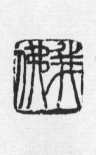

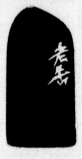

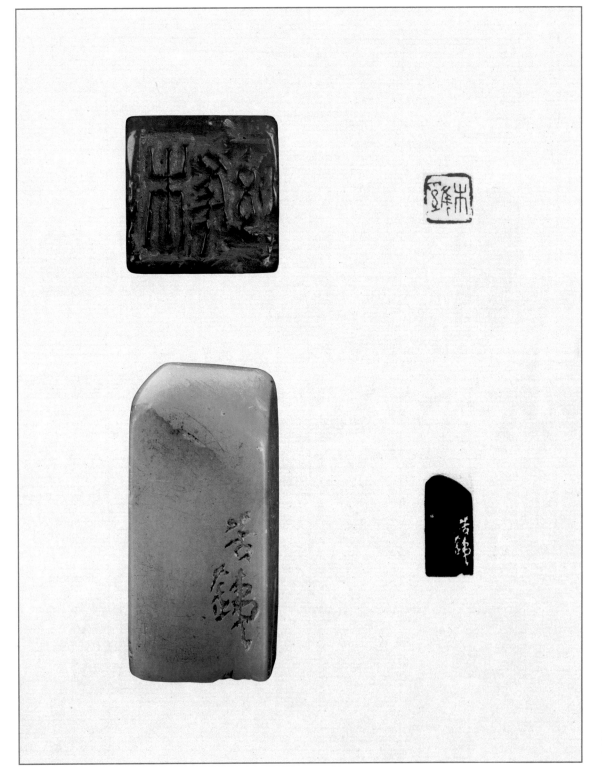

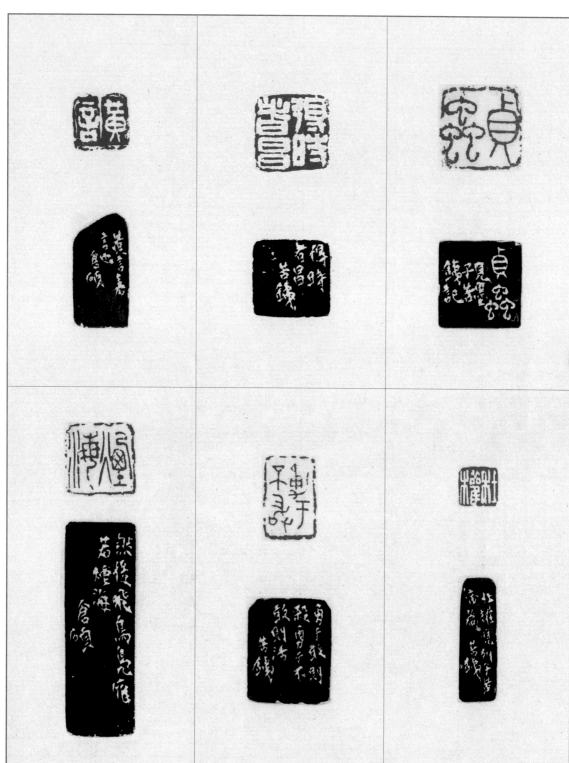

『勇于敢則殺』句：語出《道
德經》。

然後飛鳥鳧雁若烟海……語出
《荀子‧富國》。

貞蟲
貞蟲，見《墨子》。苦鐵記。

杜權
杜權，見《列子‧黃帝篇》。苦鐵。

得時者昌
得時者昌。苦鐵。

勇于不敢
勇于敢則殺，勇于不敢則活。苦
鐵。

黃言
黃言，嘉言也。倉碩。

烟海
然後飛鳥鳧雁若烟海。倉碩。

『安排而去化』句：語出《莊子·大宗師》。

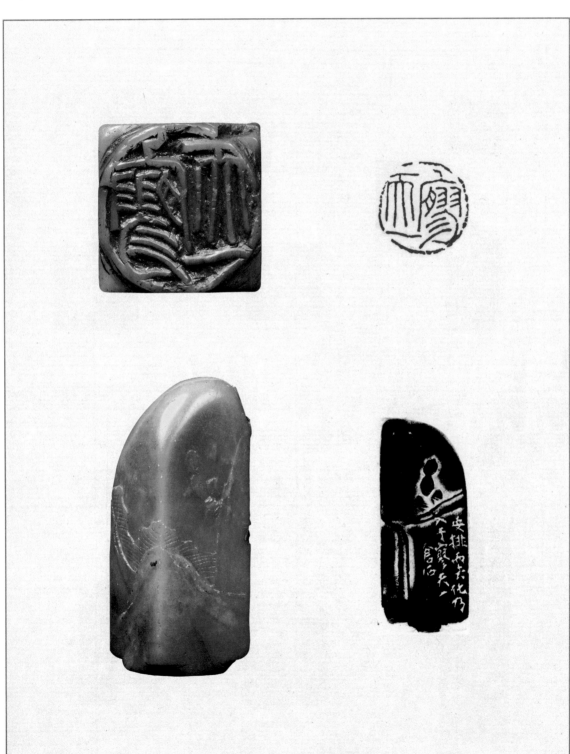

「執大象」句：語出《道德經》。

「使臣下百吏」句：語出《荀子·王霸》。

「使但吹竽」句：語出西漢劉安《淮南子·説林訓》。

安平太

執大象，天下往。往而不害，安平泰。

缶道人。

宿道

使臣下百吏，莫不宿道鄉方而務。昌石。

但吹竽

使但吹竽，使工厭竅，雖中節而不可聽。

倉碩作于吳下。

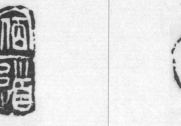

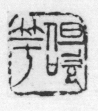

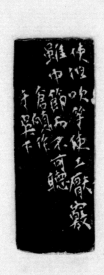

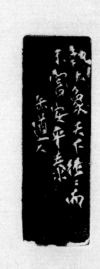

二耳之聽

一耳之聽也，不若二耳之聽也。吳俊。

彊其骨

弱其志，彊其骨。苦鐵。

鉤有須

鉤有須，見《荀子‧不苟篇》。苦鐵。

從牛非馬

是從牛非馬，以徵笑羽也。倉碩

寸之烟

三尺之童，操寸之烟，天下不能足薪。
倉碩

「一耳之聽也」句：語出《墨
子‧尚同下》。

「弱其志」句：語出《道德經》。

「是從牛非馬」句：語出西漢
劉安《淮南子‧齊俗訓》。

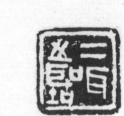
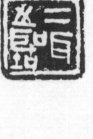
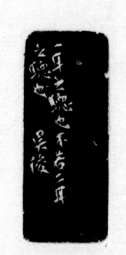

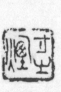

千里之路不可扶以繩

缶廬。

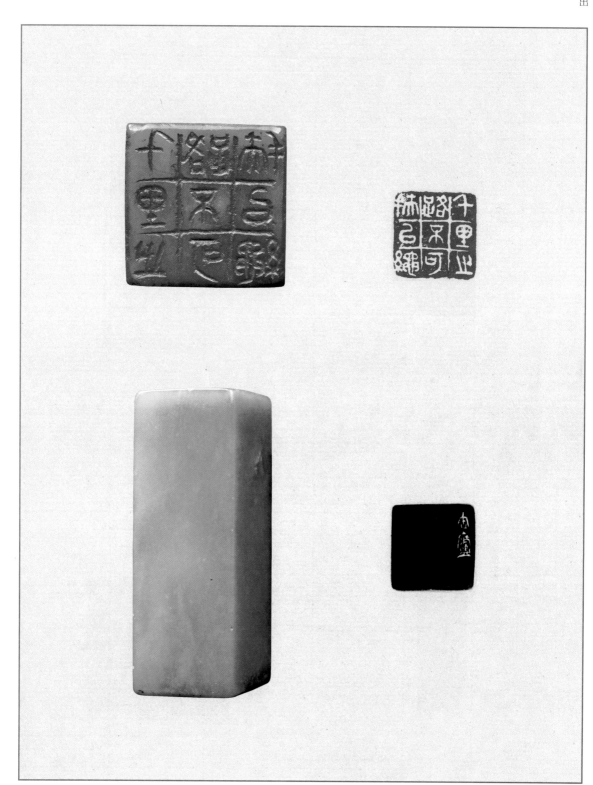

鶴壽

鶴壽千歲。倉碩刻于滬。

一目之羅

有鳥將來，張羅而待之。得鳥者，羅之一目也。今為一目之羅，則無時得鳥矣。倉碩。

貞之郵

「郵」即「尤」字。阿倉記。

寵為下

寵為下，見《老子》。倉碩。

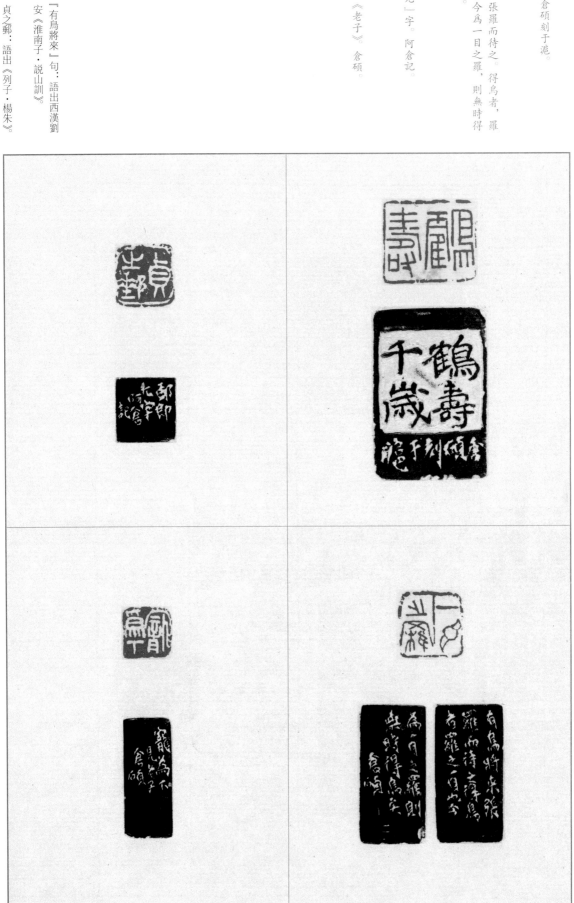

貞之郵：語出《列子‧楊朱》。

「有鳥將來」句：語出西漢劉安《淮南子‧說山訓》。

蒼石酷嗜《石鼓》，深得蝌扁遺意，今鐵書造詣如是，其天分亦不可及矣。兹奉檄航海北征，于其行也識此。

——徐康《削觚廬印存題識》

昌碩製印亦古拙，亦奇肆，其奇肆正其古拙之至也。方其睨印躊躇時，凡古來巨細金石之有文者，仿佛到眼，然後奏刀，奏然神味，直接秦漢印璽，而又似鏡鑒瓴甋焉，宜獨樹一幟矣。展玩再三，老眼爲之一明。

——楊峴《題缶廬印存》

吳君倉碩之治印也，以六書蒼雅爲基止，以秦漢章璽爲郭郛，以鼎彝、《獵碣》爲幹楨，奇恣洋溢，疏騁九馬，間不等翻忽，其大要歸之自然，時人莫識也。往時邂逅滬江，與之論印，顰竞曰。讀其詩，若畫、若大小篆，皆清峻絶俗。

——徐士愷《觀自得齋集缶廬印譜序》

倉碩老友，承吳、趙之後，運以《石鼓文》之氣體，參以古匋之印識，雄杰古厚，仍以秦漢印法出之，足以抗手讓之，平揖攓叔。

——高時顯《晚清四大家印譜序》

吳俊卿，字倉石，浙江安吉縣人，與余同師張瑤舟先生習舉業，同累試不第，近又同在蘇州爲風塵俗吏。而倉石詩畫篆印爲一時巨擘，此則同而不同者也。其篆印一本秦漢，愈醜愈妙，愈奇愈精，勁秀蒼古兼而有之，可謂極篆刻之能事。趙撝叔之刀已空前絶後矣，而倉石之刀則較趙刀爲尤快，而予之刀渺乎小矣，爲之美其名曰『天印星』『大刀吳俊』。遂先戲題。

——張祖翼《觀自得齋印集題記》

先生篆刻獨長，屈曲知變，得鏤蝶之法，匪自老年，發解牛之硎，斯爲神技。

——孫德謙《缶廬集序》

（吳昌碩）于篆刻研習爲尤深振，所用刀圜幹而鈍刀，于秦漢印璽。宗元嘗謂先生治印者。分朱布白，結字構體，即本王元章始創花乳石印以還，鐫削之妙，能齊于先生者，不數覯也。是以得者爭藏弆之。

——諸宗元《吳昌碩小傳》

近人吳俊卿，刻印多用大篆，非深得秦漢璽印治純樸，未易造此。吳俊卿非學皖派者，但其中年所作稍近揚州吳氏（熙載），能以圓勝，其指歸與皖派同，古雅渾樸，又硯林丁式之法乳也。大抵能以氣勝，并取浙皖之長，而歸其本于秦漢。《缶廬印集》中爲貴池劉氏、平湖葛氏所製諸印，導源《石鼓》，旁搜金陶文字，不拘一格，能會其通，所謂自成一家，目無餘子，近世之宗匠也。

——壽石工論吳昌碩語，録自《吳昌碩談藝録·附録》

昌碩以金石起家，篆刻印章，乃其絶詣，間及書法，變大篆之法而爲大草。至揮灑花草，則純以草書爲之，氣韻最長，難求形迹。人謂『山谷寫字如畫竹，長公畫竹如寫字』，昌老蓋兩兼之矣。

——陳小蝶論吳昌碩語，録自《吳昌碩談藝録·附録》

吳氏身兼衆長，印名第一，印格清剛字古，純宗秦漢法，別具風格。其魅力宏大，氣味渾厚，丁敬身之後，一人而已。

——熊佛西論吳昌碩語，録自《吳昌碩談藝録·附録》

吳昌碩合丁、鄧以降名手于一爐，人尊祭酒，所作旁款之佳，非楮筆能狀。總之，涉筆操刀，便成佳趣，吳氏有之。

吳昌碩則沉潛《石鼓》，印從書入，樸茂有餘，不失大家。

吳氏得力于《獵碣》，結字構體，則歸墟于秦漢璽印爲多。迄于今世，南北奉爲圭臬，其功誠不可没也。

——朱其石論吳昌碩語，録自《吳昌碩談藝録·附録》

吳俊卿繼撝叔之後，爲一時印壇盟主。其氣魄宏大，天真渾厚，純得乎漢法。吳氏身兼衆長，特以印爲最，遠邁前輩，不可一世。東瀛海隅，亦競相争效。然得其真傳者，能有幾人乎？

——孔雲白論吳昌碩語，録自《吳昌碩談藝録·附録》

近人吳昌碩（刻印）奇偉渾厚，豪爽之氣，別具一格。

一〇四

圖書在版編目（CIP）數據

吳昌碩篆刻名品／上海書畫出版社編. --上海：
上海書畫出版社，2021.9
（中國篆刻名品）
ISBN 978-7-5479-2719-9

Ⅰ.①吳… Ⅱ.①上… Ⅲ.①漢字－印譜－中國－近
代 Ⅳ.①J292.42

中國版本圖書館CIP數據核字（2021）第176867號

中國篆刻名品〔十七〕

吳昌碩篆刻名品

本社　編

責任編輯	張怡忱　田程雨
編　　輯	楊少鋒
審　　讀	陳家紅
責任校對	黃　潔　郭曉霞
封面設計	劉　蕾　陳綠競
技術編輯	包賽明　吳　金
出版發行	上海世紀出版集團
	◎上海書畫出版社
地　　址	上海市閔行區號景路159弄A座4樓
郵政編碼	201101
網　　址	www.shshuhua.com
E-mail	shuhua@shshuhua.com
製　　版	杭州立飛圖文製作有限公司
印　　刷	浙江海虹彩色印務有限公司
經　　銷	各地新華書店
開　　本	889×1194　1/16
印　　張	7
版　　次	2022年1月第1版　2024年10月第3次印刷
書　　號	ISBN 978-7-5479-2719-9
定　　價	伍拾捌圓

若有印刷、裝訂質量問題，請與承印廠聯繫